When Flowers Meet Poems

當花與詩相遇

自序

　　雲很淡，風很輕，漫步小徑，那一花
一草一景一物，在在逼迫我去感動去禮讚
，就像回應情人輕叩的門扉，我期待且平
靜地去應門，再給予深情的擁抱與親吻，
在這荒謬且疏離的世界，還有什麼能教我
們軟化與微笑？

　　青春遠了，往事近了，悲歡離合不斷
上演，我們在勉強與困頓中活著，幸好，
還有詩與花能讓我們互訴心事。

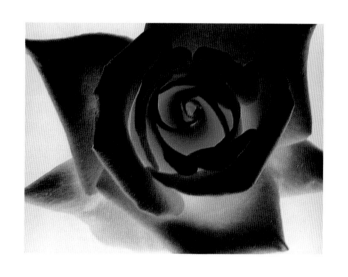

你是唯一留在
潘朵拉盒子裡的
寶藏 ——— 希望

輕輕地推開
往事的窗
掠過眼前地
只剩下這丟丟地
藍‥‥。

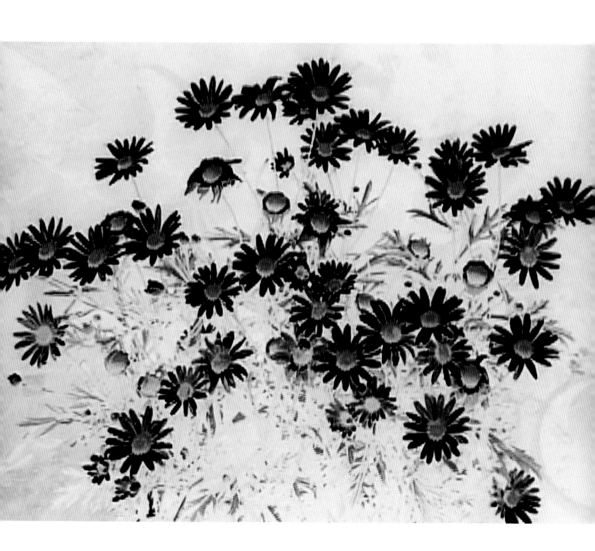

妊紫嫣红
繁花似锦
盡付流光中…。

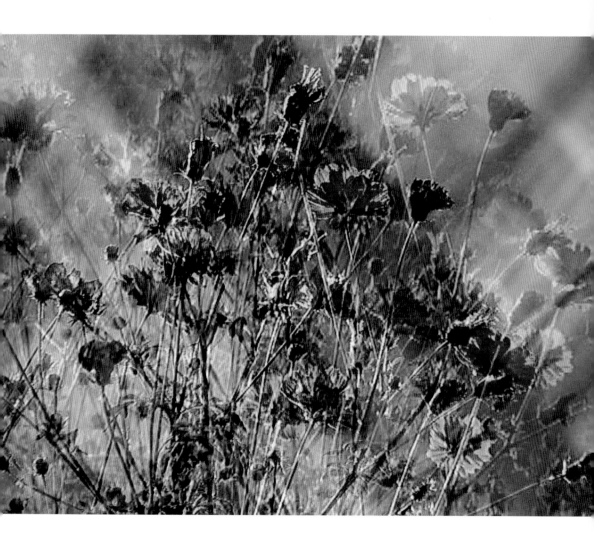

青春

是 瘋狂的燃燒

是 恣意的奔放

這 不計代價的演出

只因為——

它是如此，如此的短暫。

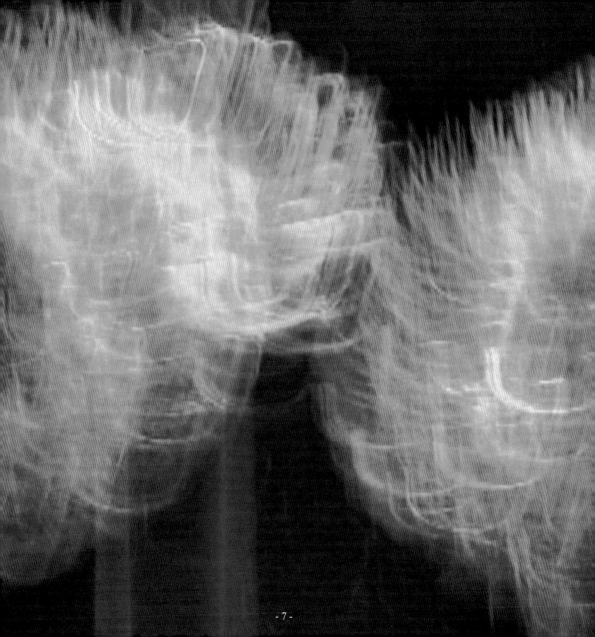

你忘了去年的約定嗎？
還是我早到一步
我凝望著天際
希望你只是遲到。

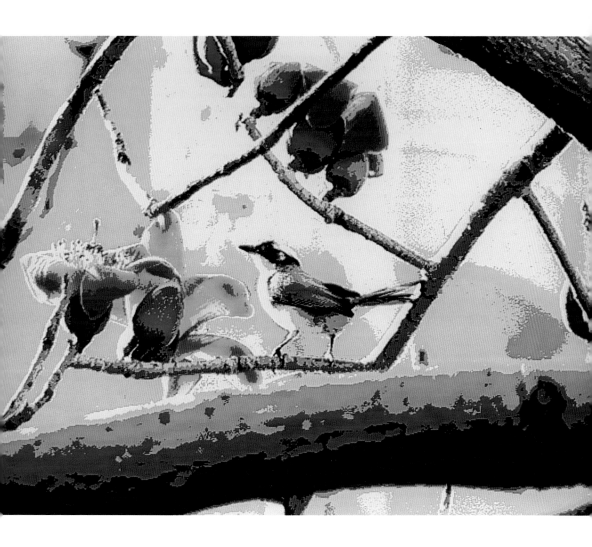

眼前這並蒂的山茶
勾起我對你的思念
春光乍現中
我的心卻仍在嚴冬。

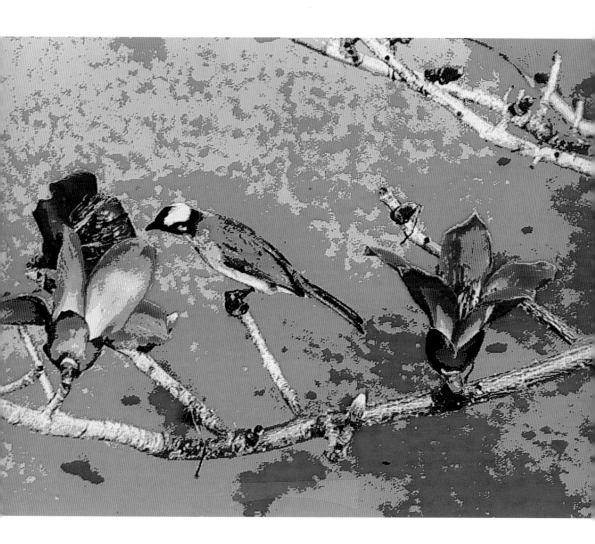

不管你來不來看我
我仍然執著
以最美麗的姿態
迎接你！

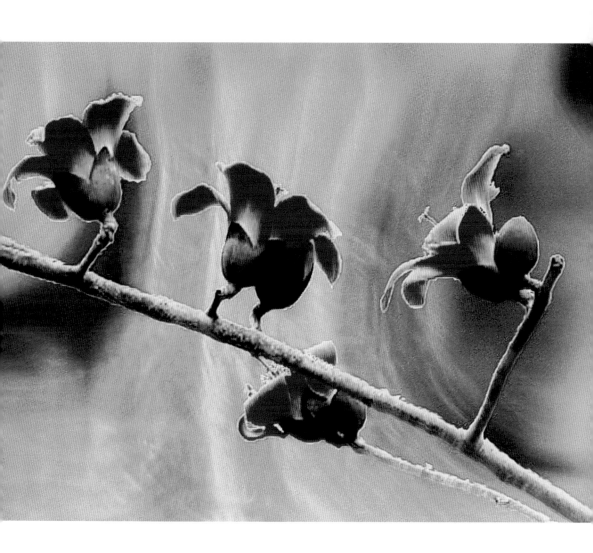

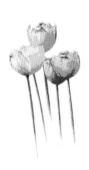

那溫柔的白
是記憶中
最深刻的容顏
總在不經意時
悄悄地浮現‥。

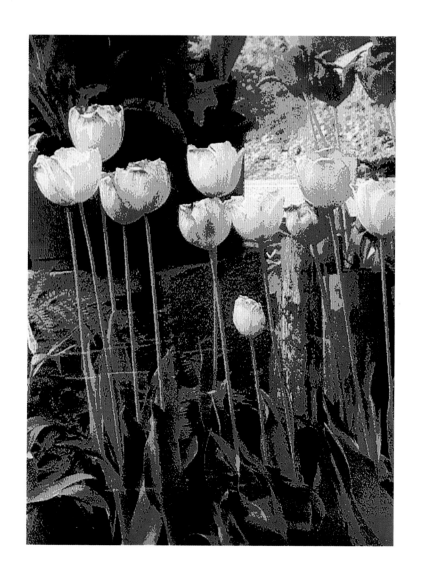

揚起思念的風帆
在回憶的港灣靠岸
總在不眠的夜裡
回到妳的身旁。

多少年後
好聖潔如詩
清新如蓮
的身影仍在
夢裡迴盪……。

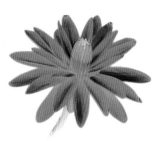

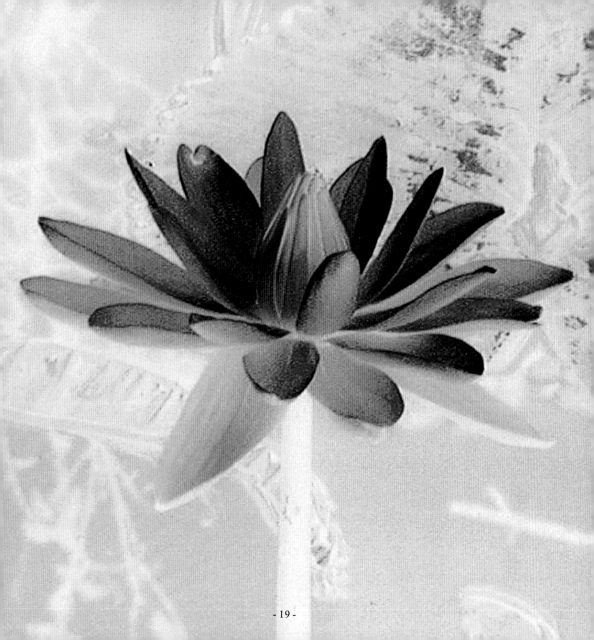

我的夢中
有一段繽紛的
花徑
路的盡頭
你在那兒常駐。

暗香　　疏影

　　　月　徘徊

今夜　是誰

翩翩入夢　？

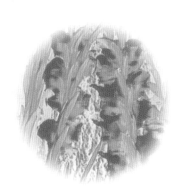

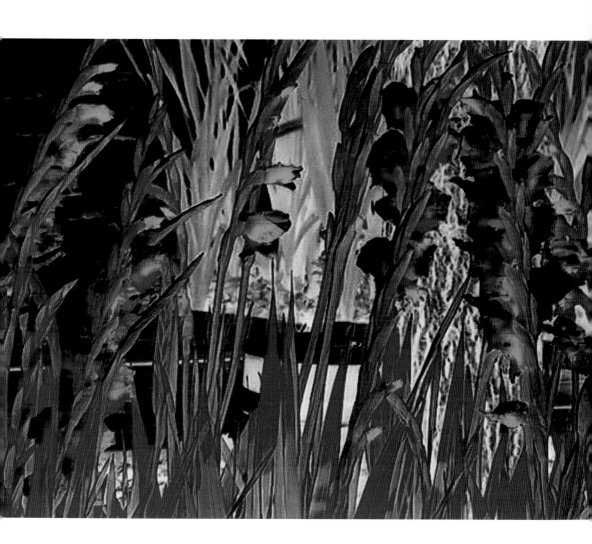

昨夜　你離去後
枕上留有淡淡地
薰衣草的味道
此後　我便愛上了紫色

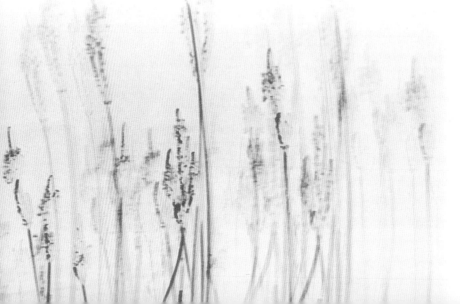

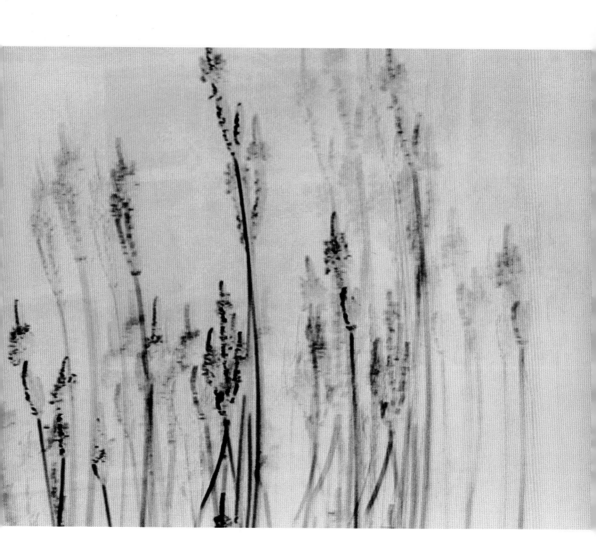

昨日的缱绻
缠绵至今天
我的身上还有
和你拥抱留下的痕迹
像一阵紫色的煙岚。

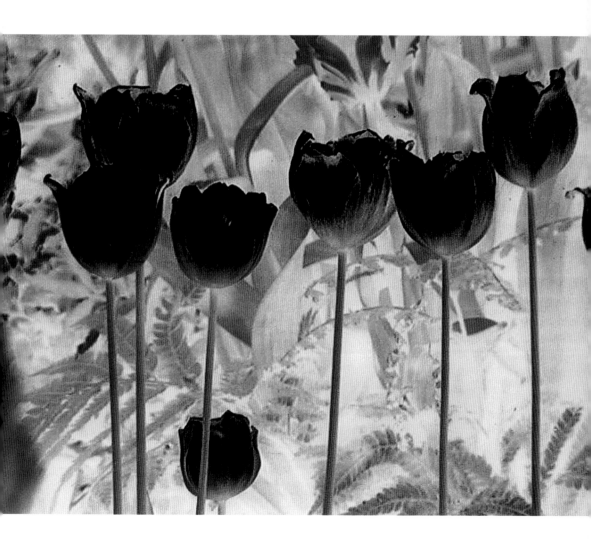

春光明媚的早晨
妳白衣白裙　含笑而立
我載著妳
穿過椰林大道.
風在林梢　任飛揚的髮
時時拂在臉上
我便知道
此生的命運　將與妳重疊。

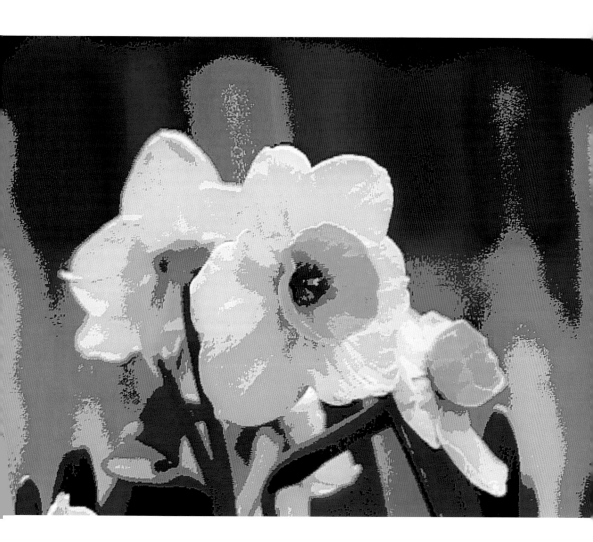

跟著我來
讓愛相隨
路的那頭
有任不斷拒絕的
幸福。

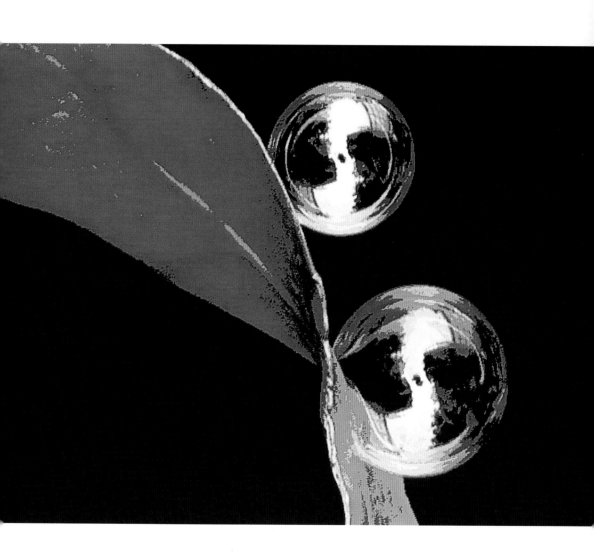

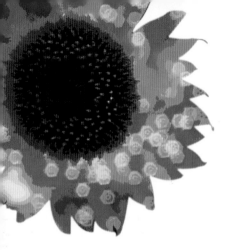

我向著東方
心中燃起熊熊的火
而你就是那太陽

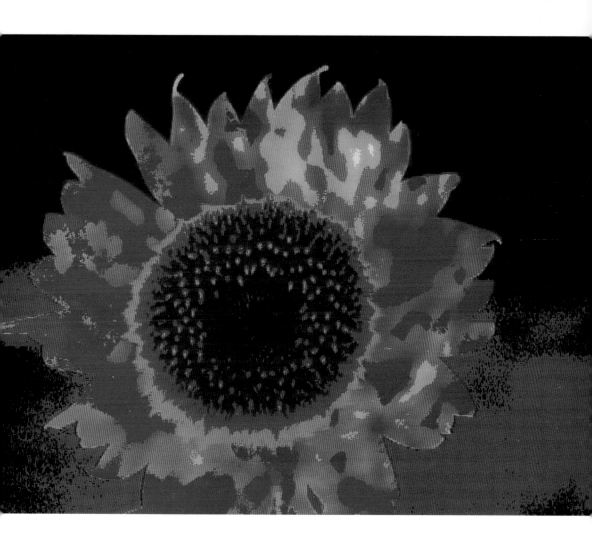

哦！我的愛
我的心一刻也不能安穩
那可是妳腳踝上的鈴鐺聲
還是我自己紊亂的心跳。

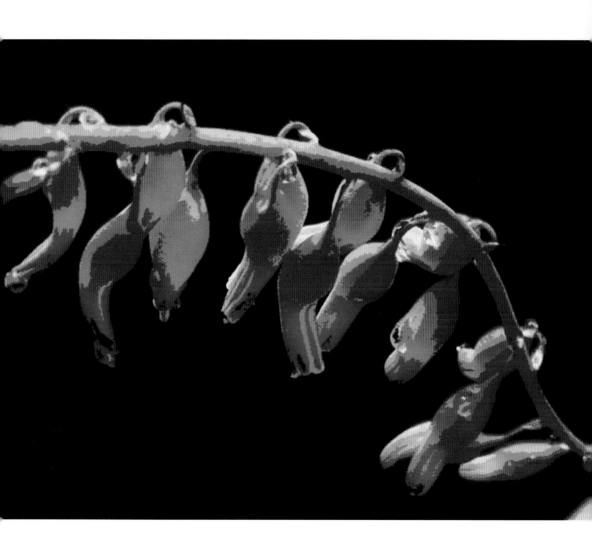

愛你是我唯一的慾望
像星星佈滿夜空
像暴雨急漲的河流
像蜜蜂貪婪的吸取花蜜
再多 都不夠
再多 都不夠 。

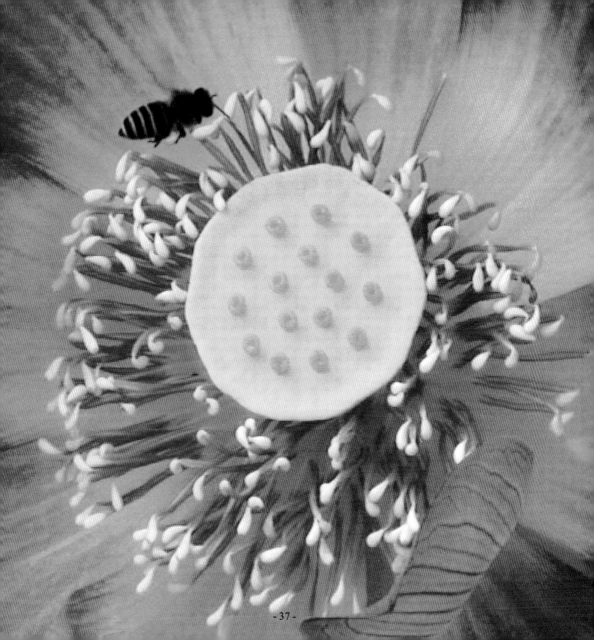

我知道 我的方向
一如蜜蜂熟知花蕾的芬芳
我向你飛去
醉人的酒渦 淺淺的笑

不斷地向我 招搖

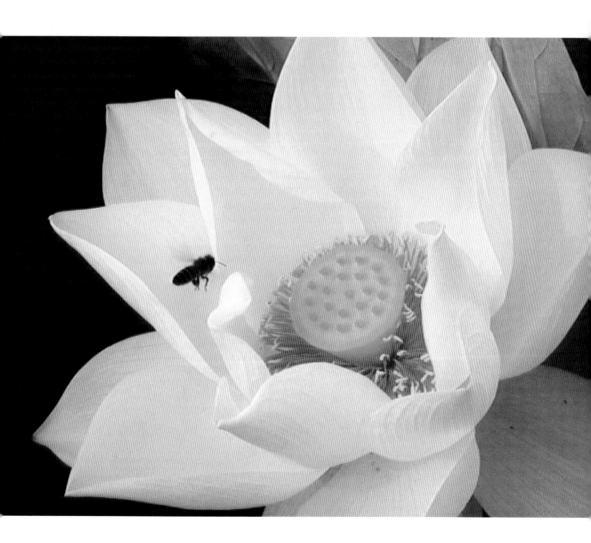

我只想和你依偎
躺在你的懷抱
枕在你的臂彎
有你在的地方就是天堂.

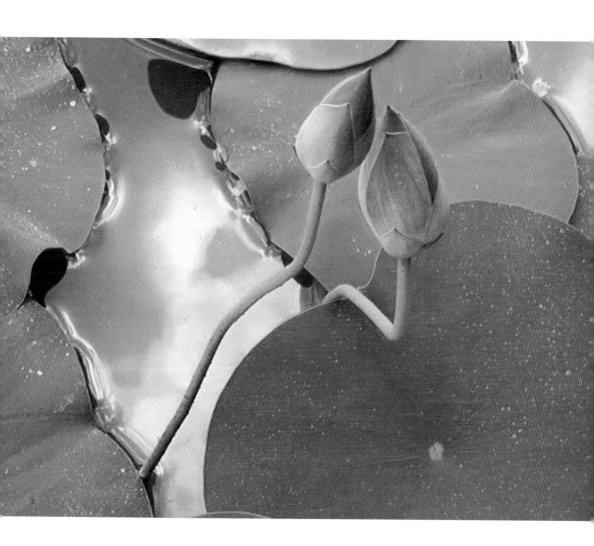

娉娉嬝嬝的身影
含苞待放的青春
在晨光微曦中
織就一方夢土。

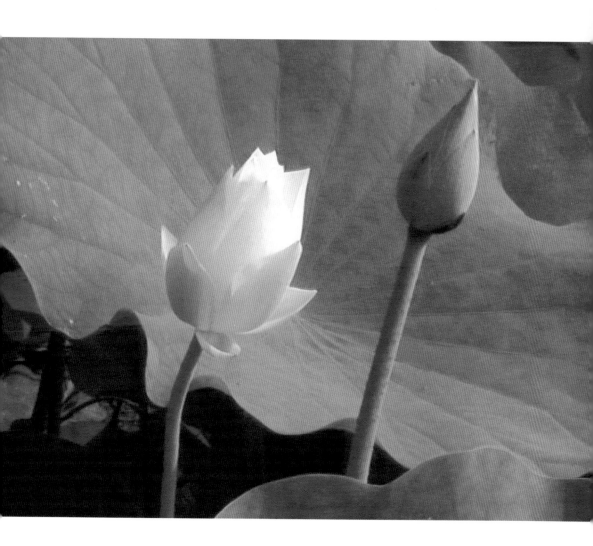

因為 生命不能重來.
所以 陽光下
我莊嚴的盛開
要在你凝視中
迸放出最絢爛的光彩

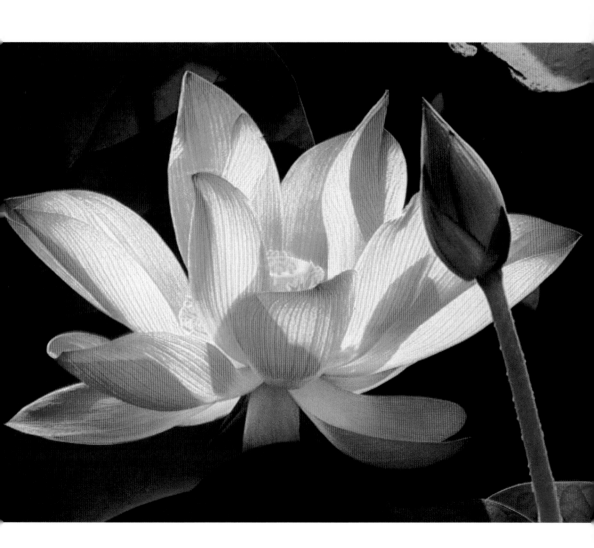

既然我乙看过好最美的笑

既然我乙聽过好最動人的歌

啊!那悠悠岁月呀!

又有何懼!

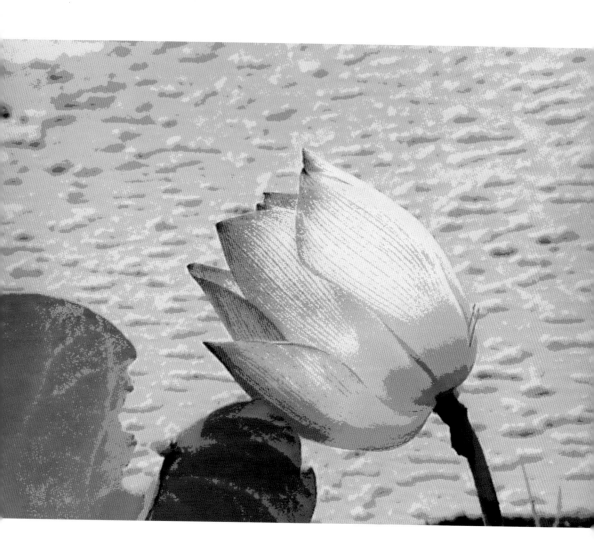

我和你並肩而立
肩上仍留有你溫存的觸摸
我和你相視而笑
眼中盡是幸福的神采
哪怕明天就會凋零
我一點也不擔心 一點也不！

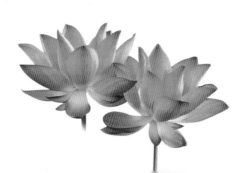

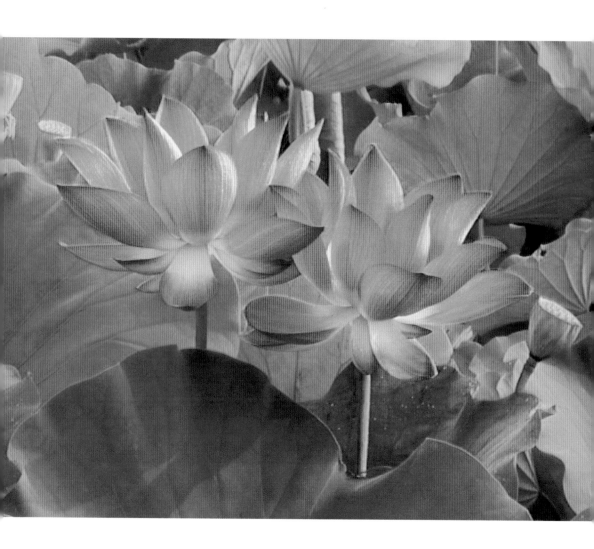

十三歲的娉婷

綻放在我少年

的夢中

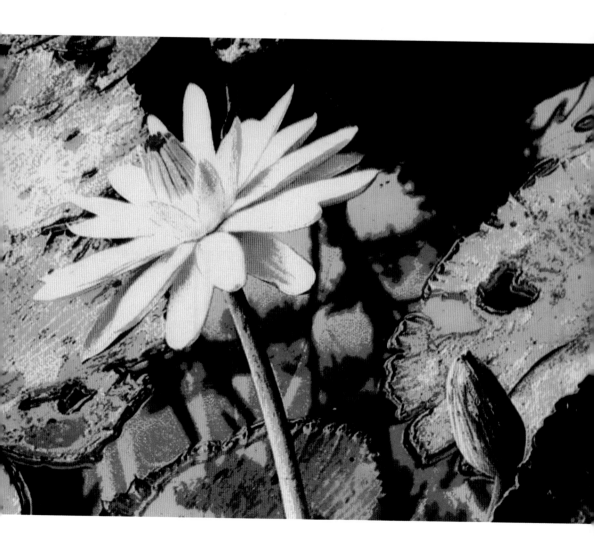

從雪裡長出來的蓮

玉是你的骨

冰是你的膚

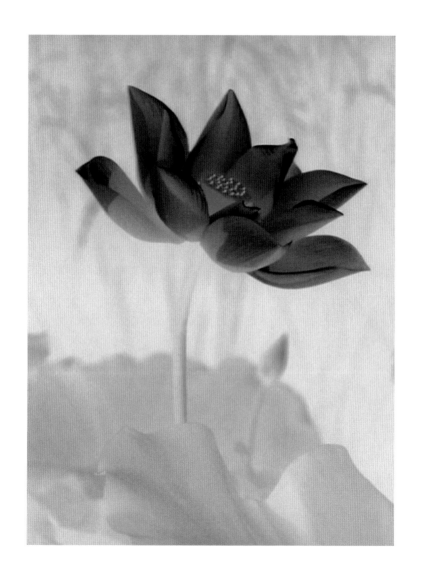

好優雅不凡
　如凌波仙子
我終日仰望
　守候多時
那一天，才肸一親芳澤。

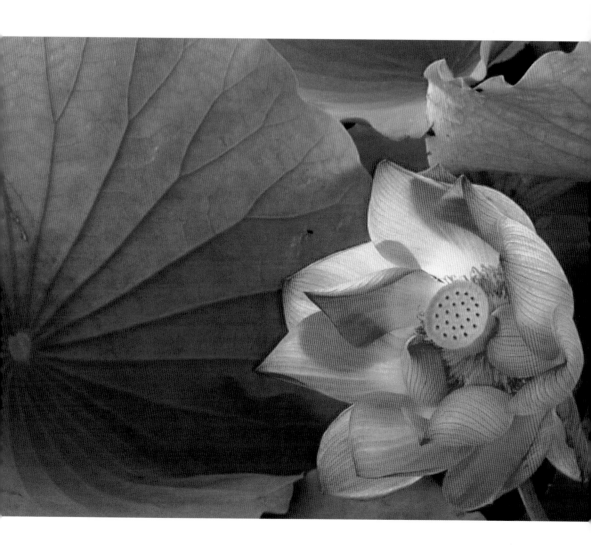

事情的真相
總是躲在
迂迴曲折的背後。

那一潭
　　深深淺淺的綠
那一段
　　濃濃淡淡的情
在不確定的時空中
我們擦身而過
留下一個遺憾的背影。

牵牵绊绊的情绪

剪不断　理还乱

是该留下你

还是讓你離去……。

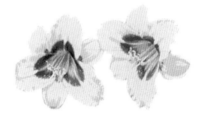

是什麼時候

我們之間的熱度 逐漸冰冷

　是什麼時候

我們之間 的心情 愈築愈高

　昨日的溫度與愛意

都似幽幽春水 逐日去遠

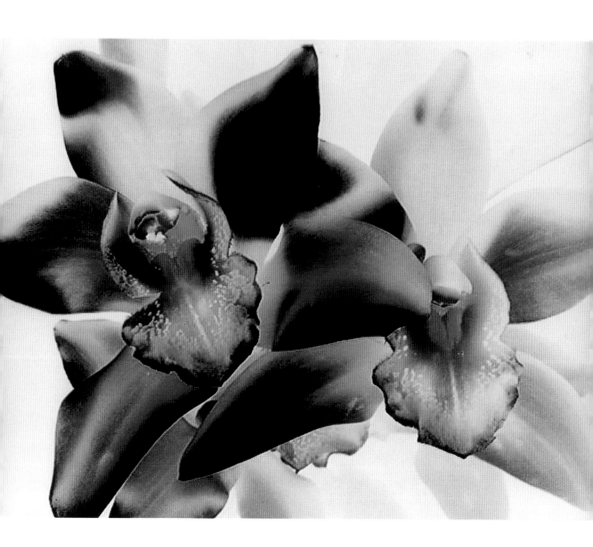

有些話　寧可不說
至於吻　更不該落下
承諾教人太沉重。

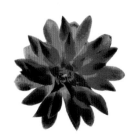

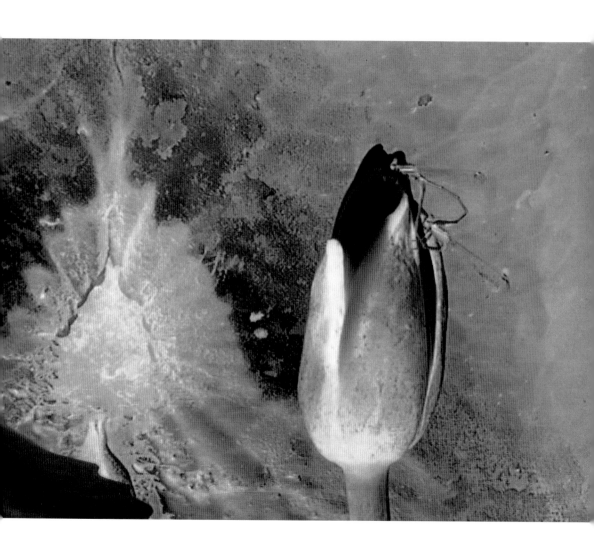

我不想拆穿
只能隱忍
苦苦的吞下
這杯變味的咖啡
原諒的真相——
只是不願孤單

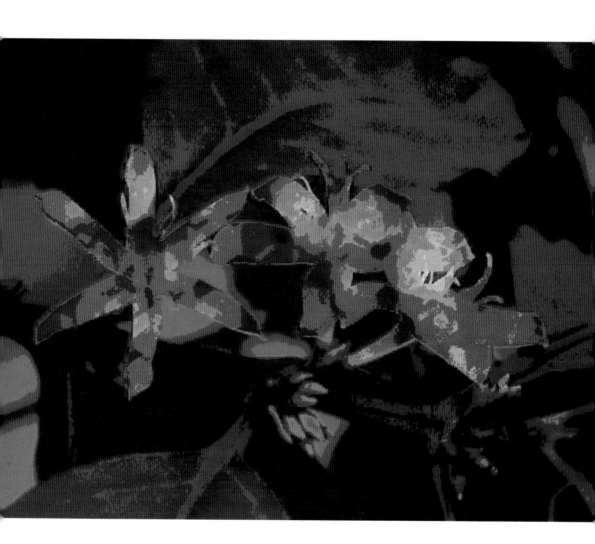

我知道你还在我心中
某個部分流竄
啊！你已不再愛我
　　我卻不斷遺忘

我原以为
我们可以天長地久的，
那些同行的苔痕
依舊清晰
然而，到了最後
仍是我踽踽獨行。

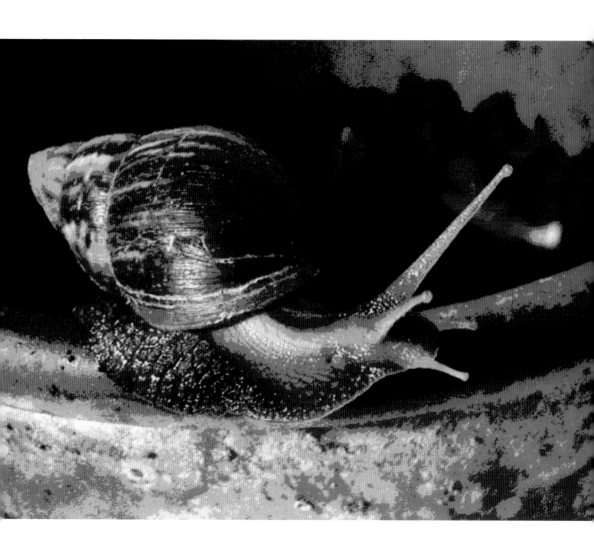

風吹过眼眸
助落入心中
承受 一 只是为了
相逢 。

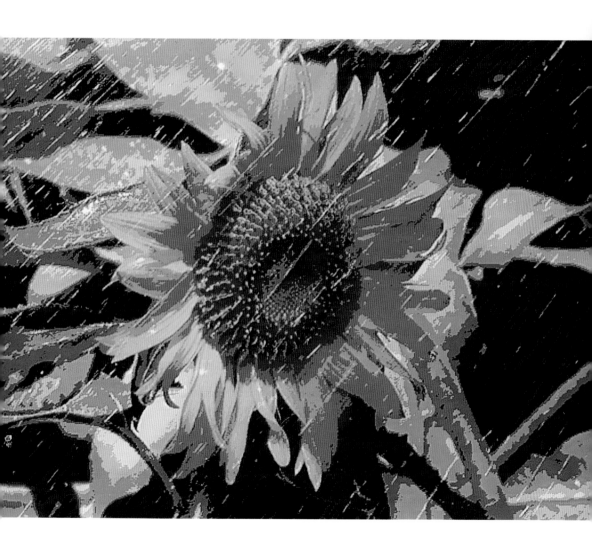

盛夏的最後一笋
仍孤伶伶的高掛
要　燃燒到最後一刻
再無悔的墜落 …。

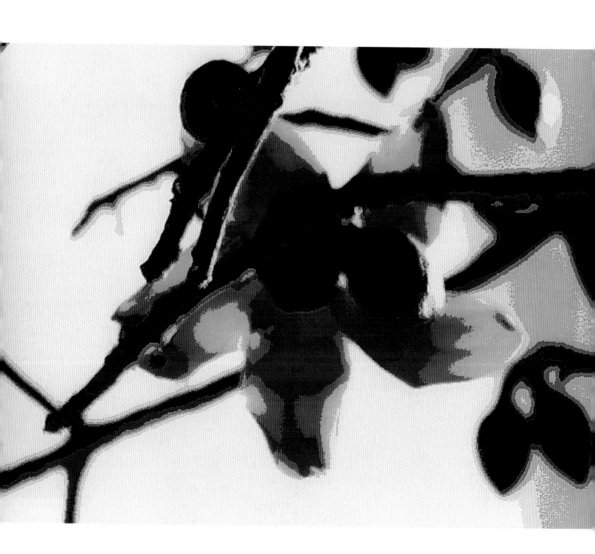

每個人都是自己生命
的英雄.
盡力的伸展
無悔的綻放。

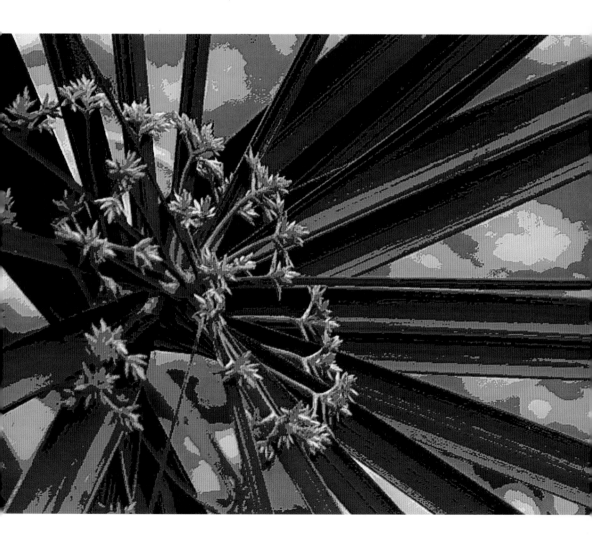

给我一方池塘
　　靜靜憩息
給我一双翅膀
　　　遠走高飛
給我一個山谷
將我憂鬱的心
悄悄隱藏

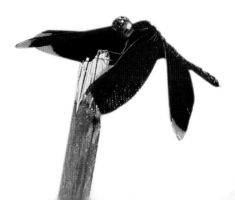

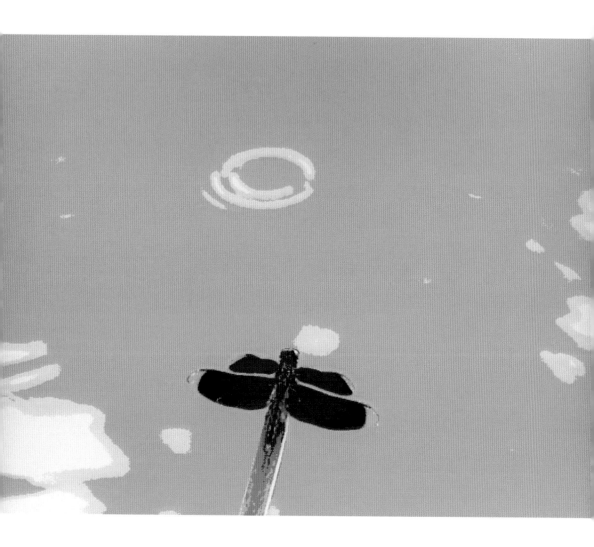

我迎著風
迎著黎明的
第一道曙光
搖曳，招展……
管他
明日又將天涯。

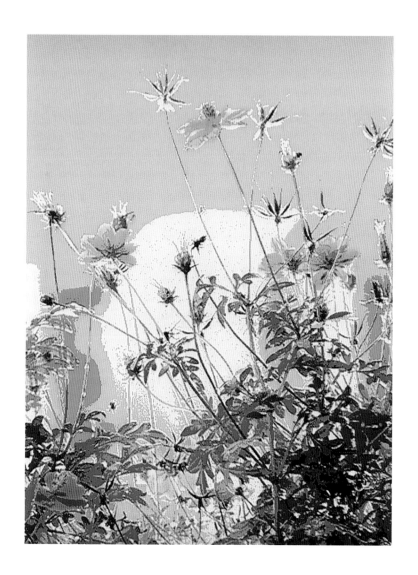

向每个清新的早晨问好
昨天已经过去　明日尚未可知
只有今天　盈盈去握

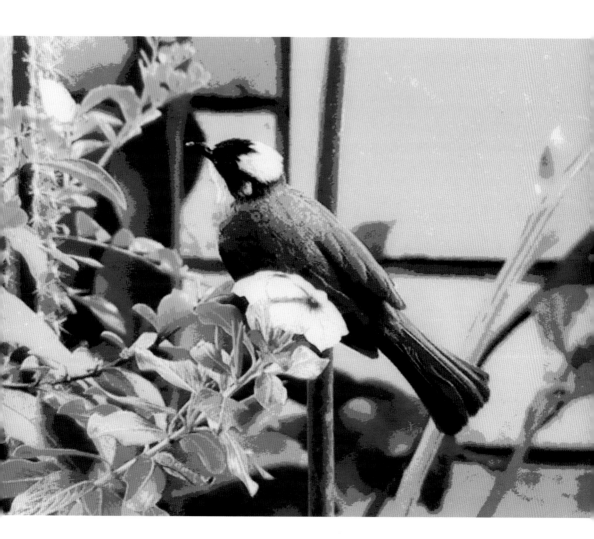

紫色的風車
在她的手上
轉出快樂的希望。

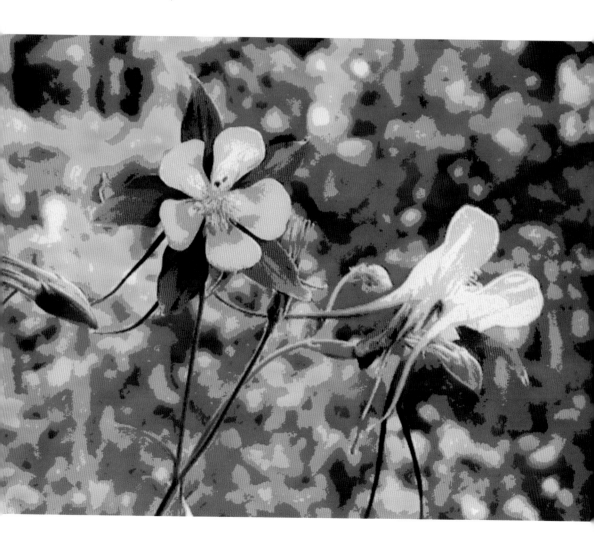

謝謝你 一路相伴

痛苦的時候 有你分擔

快樂的時光 加倍甜蜜

謝謝你 親愛的朋友

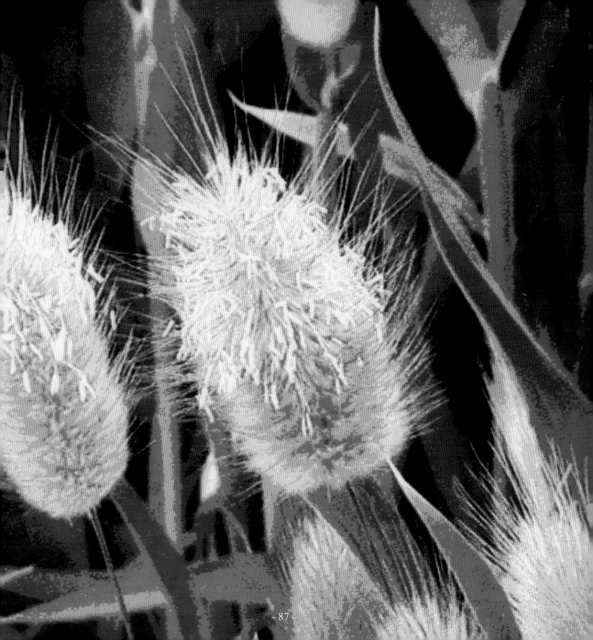

你的美
掩蓋所有人的目光
忍不住要問
這兒可是仙境

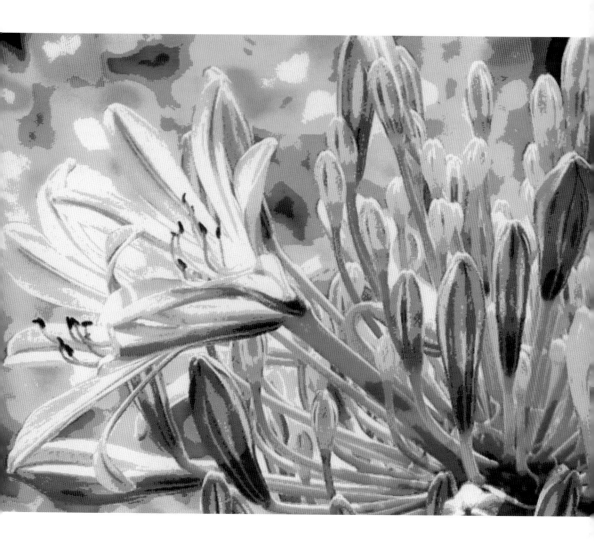

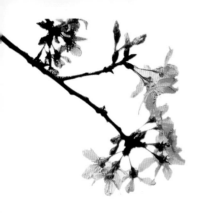

屋簷的一角
春意已然十分
關不住的活力
欣欣然
躍上了牆頭

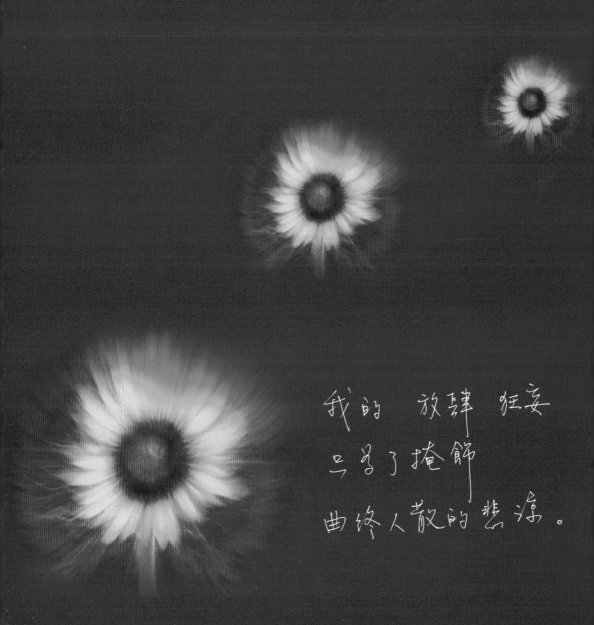

我的　放肆　狂妄
少不了掩飾
曲終人散的悲涼。

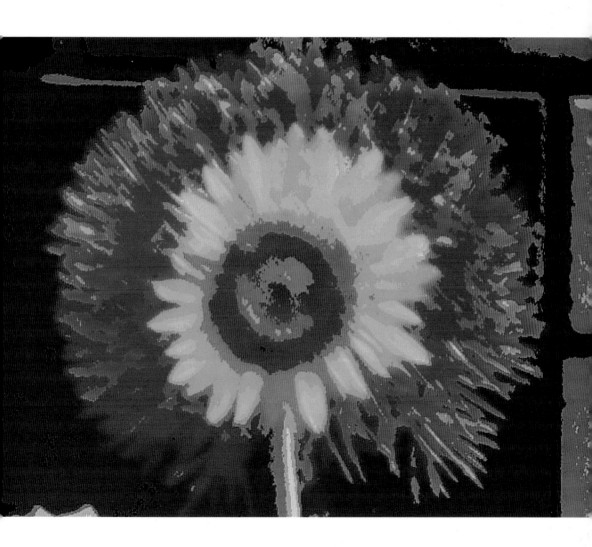

靜靜地綻放
悄悄地凋零
不必為誰

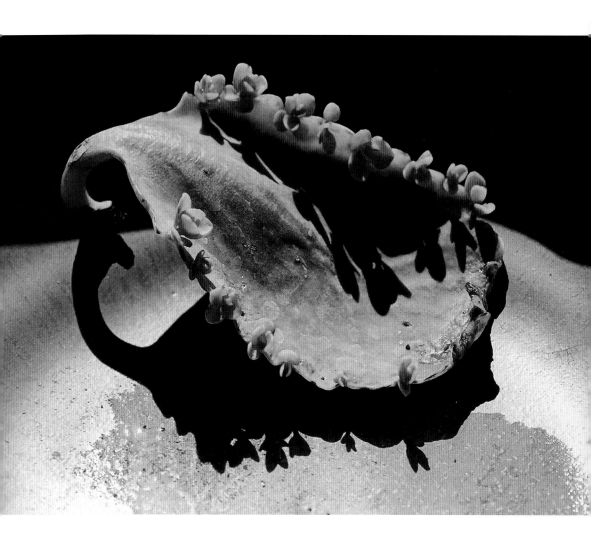

每朵花
都是獨一無二
自有其芬芳地從容。

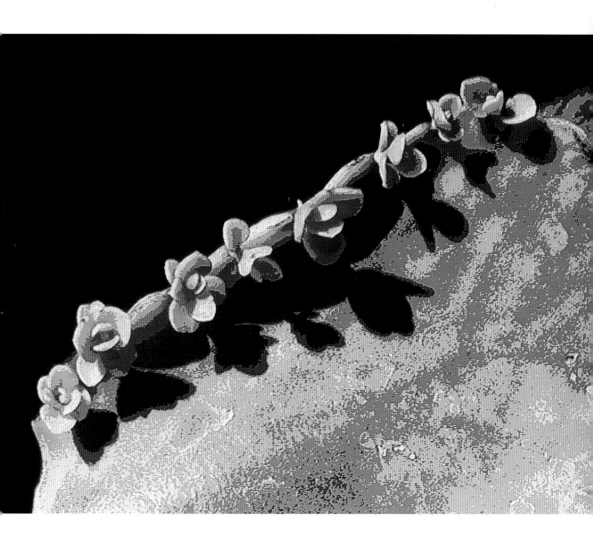

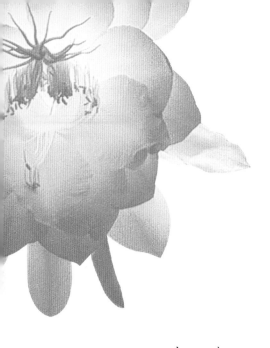

你我心中
都有一塊淨土
曖曖含光

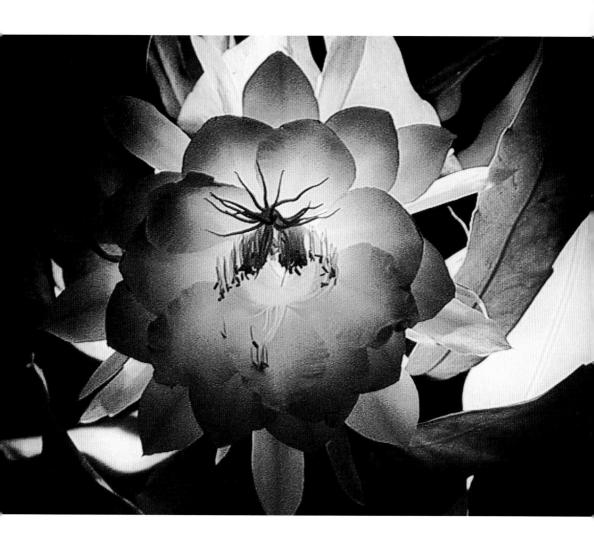

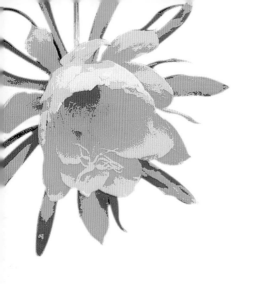

開一盞灯等你
夜已深　人已歌
我仍在守候。

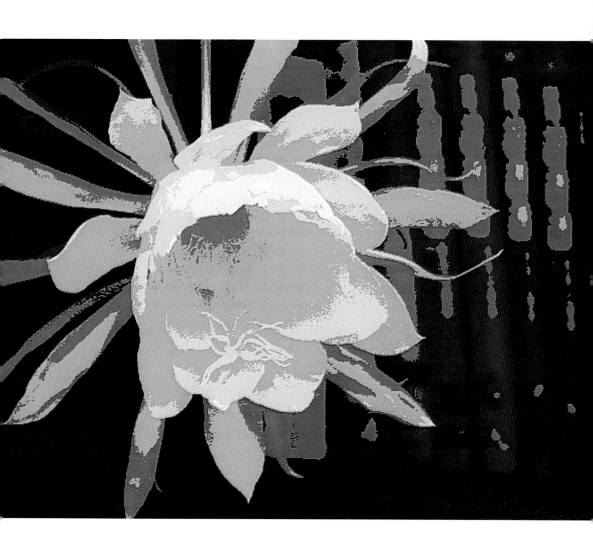

在纷纷擾擾的塵世中
我選擇
以最純真的素顏面對

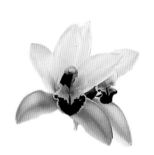

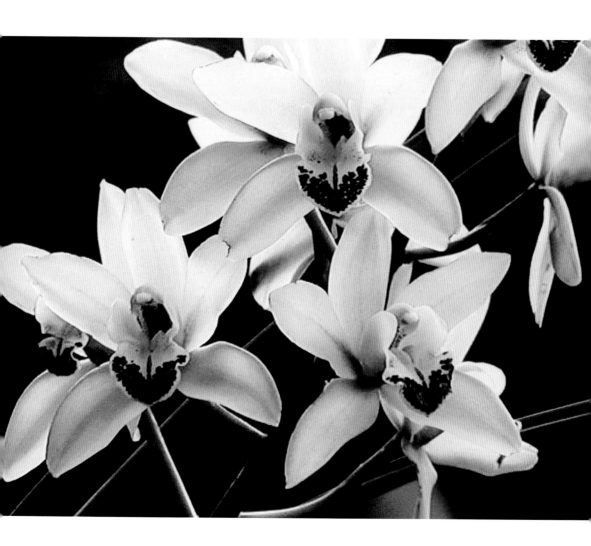

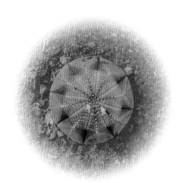

我的熱情
如电洶湧而来
你心中的炸
就這樣
一剎全開。

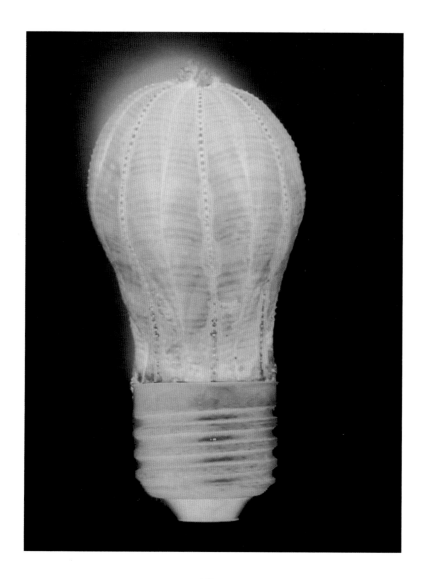

我是你的影
隨你到海角天涯

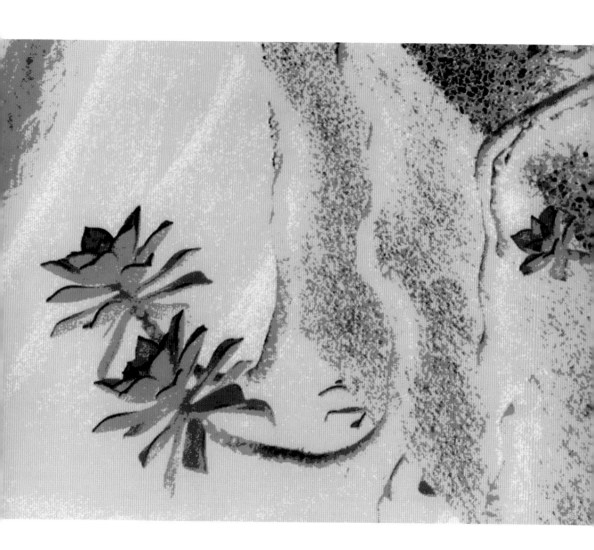

我揮了揮手
你低下了頭
此後是風 是雨
是寂寞

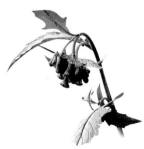

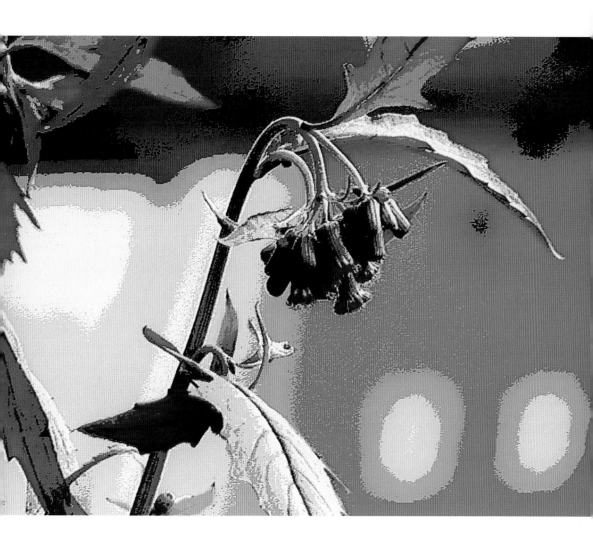

生命裡最驚奇地
莫過於蔗嘆
曾經是那麼在意的....
都可以　輕淡風輕了。

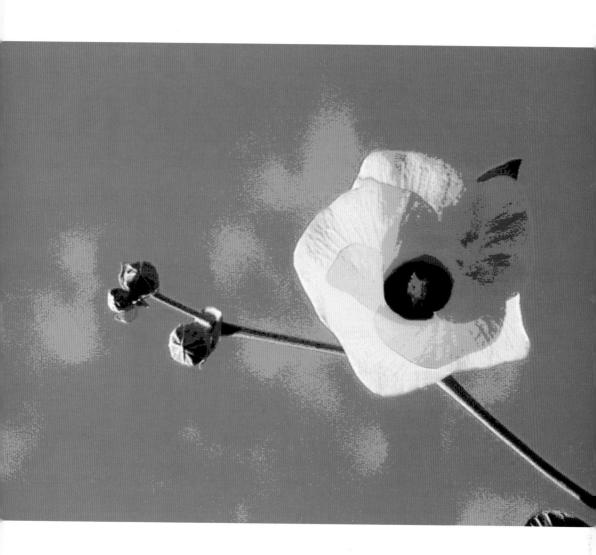

儘管
兩鬢飛霜
紅顏已老
你依然是我心中
不凋的玫瑰。

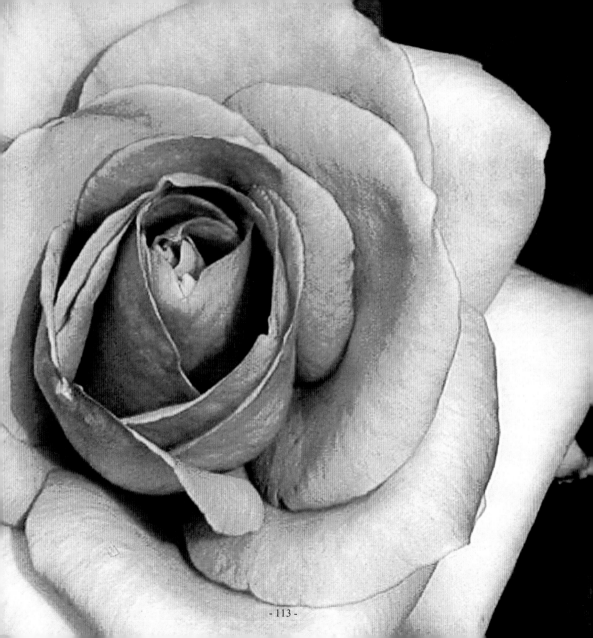

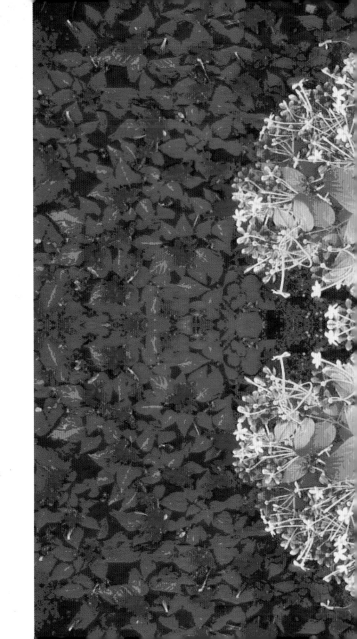

在你心中的福田
　　　　種滿花
每一蕊都是希望
每一蕊都是祝福
獻給這有情世界

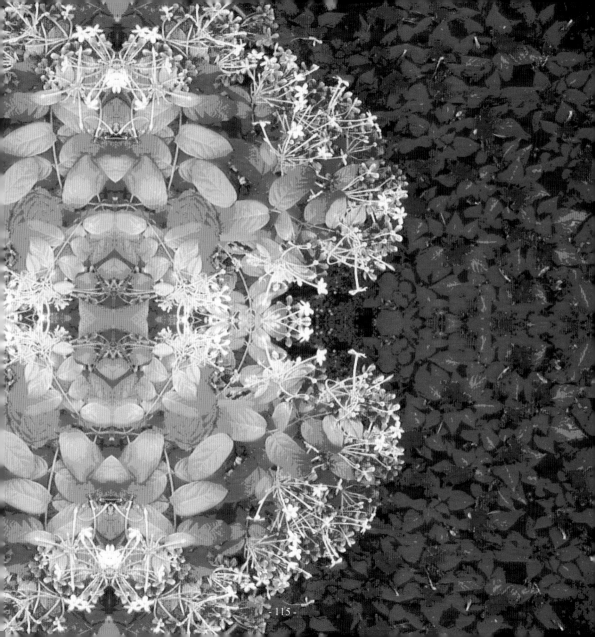

國家圖書館出版品預行編目資料

當花與詩相遇=When flowers meet poems / 綦
建平作 . 攝影 . -- 初版 . -- 台中市：綦建平，
2003〔民92〕
面；公分
ISBN 957-41-1290-X （平裝）
1.攝影 - 作品集
957.3 92014741

當花與詩相遇 —When Flowers Meet Poems

發行人：綦建平
作者 / 攝影：綦建平
文字：艾如
美編設計：普捷廣告
電話：04-2313-3368
全國總代理：中部國際股份有限公司
地址：台中市朝富路246、248號
電話：04-2259-9911
傳真：04-2259-6431
印刷：普捷廣告有限公司
定價：220元
初版日期：2003年9月發行
版權所有‧翻印必究